COLLECTION DES LIVRETS DES ANCIENNES EXPOSITIONS

depuis 1673 jusqu'en 1800

SALON DE 1763
XXII

PARIS

LIEPMANNSSOHN ET DUFOUR

ÉDITEURS

11, rue des Saints-Pères

JANVIER 1870

EXPOSITION

DE 1763

—

XXII

C

COLLECTION

DES

LIVRETS

DES

ANCIENNES EXPOSITIONS

DEPUIS 1673 JUSQU'EN 1800

EXPOSITION DE 1763

PARIS

LIEPMANNSSOHN ET DUFOUR

ÉDITEURS

11, rue des Saints-Pères

JANVIER 1870

NOMBRE DU TIRAGE

DU LIVRET DE 1763.

375 exemplaires sur papier vergé.
 25 — sur papier de Hollande.
 10 — sur chine.

N°

Ce livret est vendu seul 2 fr. 50.

NOTICE BIBLIOGRAPHIQUE.

Livret :

Tous les exemplaires que nous avons vus sont identiques. Ils ont 40 pag., 208 N°ˢ; la dernière page ne contient que l'article qui concerne les Gobelins. Pas d'arrêt ni de privilége.

Une note manuscrite trouvée sur un des anciens exemplaires dit que le N° 30 avait été retiré sur la plainte de l'archevêque de Paris.

Critiques.

Le *Mercure de France*, numéro d'octobre.
Fréron. *Année Littéraire*, 1763. T. VI, p. 145-172.
Correspondance de Grimm. T. III, p. 348-349 (c'est seulement à propos de l'ouverture du Salon un retour sur les anciennes Expofitions. L'auteur tient celle de 1699 pour la première).

(MATHON DE LA COUR) Lettres à Madame *** sur les peintures, les sculptures et les gravures exposées dans le Sallon du Louvre en 1763. A Paris, chez Guillaume Duprez et Duchesne; in-12 de 93 p. (titre gravé). — Il y a quatre lettres datées des 8, 15, 23 et 30 septembre, ornées de culs-de-lampe gravés (la première lettre parut seule; cette édition forme une brochure de 22 p. sans adresse, sans ornement gravé).

Description des tableaux exposés au Sallon du Louvre avec des remarques. Par une Société d'Amateurs. Extraordinaire du *Mercure* de septembre. Prix 12 sols. A Paris, au bureau du *Mercure*, ou chez Séb. Jorry, 1763, in-12 de 67 p. (au dos du titre une note indique qu'outre les remarques critiques qu'elle renferme, cette brochure mentionne des tableaux qui ne figurent pas au livret, dont elle peut par conséquent former le supplément).

COCHIN. Les misotechnites aux enfers, ou examen des observations sur les arts par une Société d'Amateurs. A Amsterdam MDCCLXIII. 111 pages, comprenant sept dialogues dirigés contre les critiques des Salons; en tête de chaque dialogue se trouve une gravure satirique à l'eau-forte par Cochin (voyez sur ceci un article de M. Thomas Arnauldet dans la *Gazette des Beaux Arts.* T. IV, p. 108.)

Lettre sur le salon de MDCCLXIII. Lettre sur les arts écrite à Monsieur d'Ifs de l'Acad. Roy. des Belles Lettres de Caen par M. du P... Académicien associé, in-12 de 64 p., daté de Paris, 25 septembre.

Critique de la Lettre sur les Arts ou sur le Sallon de cette année, écrite à M. d'Yfs, etc.... Dans l'*Année Littéraire* 1763. T. VI p. 338-347.

EXPLICATION DES PEINTURES,

SCULPTURES,

ET GRAVURES

DE MESSIEURS
DE L'ACADÉMIE ROYALE;

Dont l'Expofition a été ordonnée, fuivant l'intention de SA MAJESTÉ, par M. le Marquis DE MARIGNY, Commandeur des Ordres du Roi, Directeur & Ordonnateur Général de fes Bâtimens, Jardins, Arts, Académies & Manufactures Royales : dans le grand Salon du Louvre, pour l'année 1763.

A PARIS, RUE S. JACQUES
Chez Jean-Thomas HERISSANT, Imprimeur du Cabinet du Roi, des Maifon & Bâtimens de SA MAJESTÉ, & de l'Académie Royale de Peinture, &c.

M. DCC. LXIII.
AVEC PRIVILÉGE DU ROY.

AVERTISSEMENT.

Il feroit à fouhaiter que l'ordre établi dans ce petit Livre, fût conforme à l'arrangement des Tableaux dans le Salon du Louvre. Mais comme on ne pourroit alors le commencer qu'après que tous les Ouvrages y auroient été placés, il s'enfuivroit un inconvénient plus confidérable encore, le Public ne jouiroit de ce Livret que long-tems après l'ouverture du Salon : on a donc cru plus à propos de mettre à chaque Morceau un

Numero répondant à celui qui eſt dans ce Livre, & qu'il ſera facile d'y trouver.

Pour faciliter cette recherche, on a cru devoir interrompre l'ordre des grades de Meſſieurs de l'Académie, & ranger ces Ouvrages sous les diviſions générales de Peintures, Sculptures et Gravures. Lorſque le Lecteur cherchera le Numero marqué ſur un Tableau, il verra au haut des pages Peintures, *& ne cherchera que dans cette partie, & ainſi des autres.*

EXPLICATION
DES
PEINTURES,
SCULPTURES,

Et autres Ouvrages de Meſſieurs de l'Académie Royale, qui ſont expoſés dans le Salon du Louvre.

PEINTURES.

OFFICIERS.

Par M. *Carle Vanloo*, Chevalier de l'Ordre du Roi, Premier Peintre de Sa Majesté, Directeur de l'Académie Royale de Peinture & de Sculpture.

N° 1. Un Tableau de 3 pieds 8 pouces de largeur, ſur 2 pieds 7 pouces de hauteur.

Ce Tableau appartient à M. le Marquis de Marigny.

2. Les Graces enchaînées par l'Amour.

Tableau de 7 pieds 6 pouces de haut, fur 6 pieds 3 pouces de large. Ce Tableau eft pour la Pologne.

Par M. *Reſtout*, ancien Directeur.

3. Orphée defcendu aux Enfers pour demander Euridice.

Ce Tableau eft au Roi, & eft deftiné à être exécuté en Tapiſſerie dans la Manufacture des Gobelins. Il a 17 pieds 8 pouces de large, fur 11 pieds de haut.

4. Le Repas donné par Aſſuérus aux Grands de fon Royaume.

Tableau de 16 pieds 6 pouces de large, fur 9 pieds de haut, ceintré.

5. L'Evanouiſſement d'Efther.

Tableau de 7 pieds 7 pouces de large, fur 9 pieds de haut.

Ces deux Tableaux doivent être placés chez les RR. PP. Feuillans de la rue S. Honoré.

Par M. *Louis-Michel Vanloo*, Chevalier de l'Ordre du Roi, premier Peintre du Roi d'Efpagne, ancien Recteur.

6. Le Portrait de l'Auteur, accompagné de fa Sœur, & travaillant au Portrait de fon Pere.

Tableau de 7 pieds de hauteur, fur 5 de largeur.

PEINTURES. 13

7. Le Portrait d'une Dame tenant un Pigeon, appuyée fur un carreau.

Tableau de 2 pieds 3 pouces de haut, fur 1 pied 9 pouces de large.

8. Autres Portraits, fous le même numero.

Par M. *Boucher*, Recteur.

9. Le Sommeil de l'Enfant Jefus.

Tableau ceintré de 2 pieds de haut, fur un pied de large.

Par M. *Jeaurat*, Adjoint à Recteur.

10. Un Peintre chez lui faifant le portrait d'une jeune Dame.
11. Les Citrons de Javotte. Sujet tiré d'un petit ouvrage en vers de M. Vadé, qui porte ce même titre.

Ces deux Tableaux font de la même grandeur, ils ont 2 pieds 6 pouces de largeur, fur 2 pieds de hauteur.

Par M. *Pierre*, Chevalier de l'Ordre du Roi, premier Peintre de M. le Duc d'Orléans : Profeffeur.

12. Mercure amoureux de Herfé, change en pierre Aglaure, qui vouloit l'empêcher d'entrer chez fa fœur.

Ce Tableau eft deftiné à être exécuté en Tapifferie à la Manufacture Royale des Gobelins.

13. Une des Scènes du maſſacre des Innocens : on y voit une mere qui s'eſt poignardée de douleur après la perte de ſon fils.
14. L'Harmonie.
15. Une Bacchante endormie.

PROFESSEURS.

Par M. *Nattier*, Profeſſeur.

16. M. Nattier avec ſa famille.

Tableau de 5 pieds 1 pouce de largeur, ſur 4 pieds 10 pouces de hauteur.

17. Deux Tableaux repréſentans, l'un un Chinois tenant une fléche, & l'autre une Indienne.

Ils ont un pied 8 pouces de haut, ſur 1 pied 6 pouces de large.

Par M. *Hallé*, Profeſſeur.

18. Abraham reçoit les Anges; ils annoncent à Sara qu'elle fera mere d'un fils.

Tableau de 8 pieds de largeur, ſur 7 pieds 6 pouces de hauteur.

19. Une Vierge avec l'Enfant Jeſus.
20. Deux petits Tableaux de Paſtorales.
21. L'Abondance répand ſes bienfaits ſur les Arts méchaniques (Eſquiſſe.)
22. Le Combat d'Hercule & d'Achéloüs (Eſquiſſe).

Par M. *Vien*, Profeſſeur.

23. La Marchande à la Toilette.

Tableau de 3 pieds 9 pouces, fur 2 pieds 11 pouces.

Cette Compofition a été faite fur le récit d'un Tableau trouvé à Herculanum, & que l'on voit dans le cabinet du Roi des Deux Siciles, à Portici. Ce Tableau antique a été gravé depuis dans le troifieme volume des Peintures de cette ville. Planche VIII.

On eft en état de remarquer les différences qui fe trouvent entre ces deux compofitions.

24. Glycere, ou la Marchande de Fleurs.

Cette belle Athénienne, célébre dans l'Antiquité & citée dans plufieurs Auteurs, vendoit des Couronnes aux portes des Temples. Elle fut peinte par un des grands Artiftes de la Grece : la copie de son Portrait fut vendue un prix confidérable, & portée à Rome.

25. Autre Tableau de Glycere. Compofition différente.
26. Proferpine orne de Fleurs le Bufte de Cérès, fa mere.

On a pris le moment qui précede celui où elle fut enlevée par Pluton.

27. Offrande préfentée dans le Temple de Venus.
28. Une Prêtreffe brûle de l'encens fur un trépied.
29. Une Femme qui fort des Bains.

Ces fix Tableaux ont chacun 2 pieds 10 pouces, fur 2 pieds 2 pouces.

30. Une Femme qui arrofe un pot de Fleurs.

Tableau ovale de 2 pieds 2 pouces, fur 1 pied 9 pouces. Tous ces fujets font traités dans le goût & le coftume antique.

Par M. *De La Grenée*, Professeur.

31. Suzanne surprise au bain par les deux Vieillards.

 Tableau de 5 pieds de large, sur 4 pieds de haut.

32. Le lever de l'Aurore : elle quitte la Couche du vieux Titon.

 De même grandeur que le précédent.

33. La douce Captivité.

 Tableau ovale.

34. La Vierge prépare les alimens de l'Enfant Jésus.

 Tableau de 18 pouces, sur 14 pouces.

35. Autre Vierge.

 Tableau de 11 pouces, sur 10 pouces.

36. Le Massacre des Innocens.

 Dessein de 2 pieds 3 pouces de long, sur 1 pied 10 pouces de large.

37. Josué combattant contre les Ammorrhéens, commande au Soleil de s'arrêter, & remporte une victoire complette.

 Dessein de même grandeur que le précédent.

38. La Mort de César : il se couvre le visage de son manteau, appercevant Brutus à la tête des Conjurés..

 Dessein d'environ 18 pouces, sur 12.

39. Servius Tullius, jetté du haut des dégrés du Capitole, & assassiné par les ordres de Tarquin.

 De même grandeur que le précédent.

40. Un Christ en Croix, dessiné à la sanguine.

41. Un Portement de Croix.

 Petit dessein.

PEINTURES.

ADJOINTS A PROFESSEUR.

Par M. *Deſhays*, Adjoint à Profeſſeur.

42. Le Mariage de la ſainte Vierge.

Tableau de 19 pieds de haut, ſur 11 pieds de large.

43. La Chaſteté de Joſeph.

Tableau de 4 pieds 6 pouces, ſur 5 pieds 4 pouces.

44. Danaé & Jupiter en pluye d'or.

Tableau de 3 pieds, ſur 2 pieds 6 pouces.

45. La Vierge & l'Enfant Jéſus.

Tableau de 2 pieds 6 pouces, ſur 2 pieds.

46. Deux Têtes : l'une d'un Vieillard, l'autre d'une jeune Femme.

47. Trois Tableaux ovales, repréſentans des Caravannes.

48. Une Caravanne.

Tableau de 5 pieds, ſur 4 pieds.

Par M. *Amédée Vanloo*, Peintre du Roi de Pruſſe, Adjoint à Profeſſeur.

49. S. Dominique prêchant devant le Pape Honoré III.

Tableau de 8 pieds 10 pouces de hauteur, ſur 9 pieds 5 pouces de largeur.

50. S. Thomas d'Aquin inſpiré du S. Eſprit, dans la compoſition de ſes Ouvrages.

Tableau de 8 pieds 10 pouces, ſur 9 pieds 5 pouces.

51. L'Enfant Jeſus & un Ange, avec les attributs de la Paſſion.

Tableau de 5 pieds 3 pouces de largeur, fur 8 pieds de hauteur.

52. Deux Tableaux de Jeux d'Enfans.

Chacun de 4 pieds 6 pouces de largeur, fur 3 pieds 10 pouces de hauteur.

Par M. *Challe*, Profeffeur pour la Perfpective.

53. La Mort d'Hercule.

Tableau de 6 pieds de haut, fur 5 de large.

54. Milon de Crotone, la main prife dans un arbre & dévoré par un Lion.

De même grandeur que le précédent.

55. Vénus endormie.

Tableau de 6 pieds 8 pouces de hauteur, fur 5 pieds de largeur.

56. Efther évanouie aux pieds d'Affuérus.

Tableau de 5 pieds de haut, fur 6 pieds de large.

57. Quatre Deffeins de compofitions d'Architecture, Idées prifes fur les plus grands monumens de l'Egypte, de la Grece, & de Rome.

CONSEILLERS.

Par M. *Chardin*, Confeiller & Tréforier de l'Académie.

58. Un Tableau de Fruits.
59. Un autre repréfentant le Bouquet.

Ces deux Tableaux appartiennent à M. le comte de S. Florentin.

60. Autre Tableau de Fruits, appartenant à M. l'Abbé Pommyer, Confeiller en Parlement.
61. Deux autres Tableaux repréfentans, l'un des Fruits, l'autre le débris d'un Déjeûner.

Ces deux Tableaux font du cabinet de M. Silveftre, de l'Académie Royale de Peinture, & Maître à deffiner de S. M.

62. Autre petit Tableau, appartenant à M. Lemoyne, Sculpteur du Roi.

Autres Tableaux fous le même N°.

Par M. *De La Tour*, Confeiller.
Portraits en Paftel.

63. Monfeigneur le Dauphin.
64. Madame la Dauphine.
65. Monfeigneur le Duc de Berry.
66. Monfeigneur le Comte de Provence.
67. Le Prince Clément de Saxe.
68. La Princeffe Chriftine de Saxe.
69. Autres Portraits, fous le même N°.

ACADEMICIENS.

Par M. *Francifque Millet*, Académicien.
70. Deux Tableaux de Payfage, fous le même numéro.

Par M. *Boizot*, Académicien.
71. Argus difcourant avec Mercure.

Tableau de 4 pieds de haut, fur 3 pieds de large.

72. Deux Enfans qui reçoivent les récompenfes dues à leurs talens.
73. Autre Tableau où ils reçoivent celles attachées au métier de la guerre.

Pendant du précédent.

74. La Sculpture.

Ces trois derniers Tableaux ont chacun 20 pouces de haut, fur 16 de large.

Par M. *Venevault*, Académicien.

75. Plufieurs ouvrages en miniature fous le même numero.

Par M. *Bachelier*, Académicien.

76. L'Europe Sçavante, défignée par les découvertes qu'on y a faites dans les Sciences & dans les Arts. Le Roi qui les encourage, y eft repréfenté. Le Louvre, qui eft leur Sanctuaire, termine l'Horifon.

Tableau de 10 pieds 6 pouces de hauteur fur 5 pieds 6 pouces de largeur.

77. Le Pacte de Famille : repréfenté par des Enfans raffemblés autour de l'Hôtel de l'amitié, qui jurent fur la cendre de Henri IV : leur ferment eft prononcé par l'amitié. Un Génie éléve les Portraits des Bourbons vers un Palmier, fymbole de la gloire.

Ce Tableau a 10 pieds 8 pouces de hauteur, fur 3 pieds 5 pouces de largeur.

78. Autre Tableau repréſentant les Alliances de la France.

Tableau de 10 pieds 5 pouces de hauteur, ſur 3 pieds 5 pouces de largeur.

Ces trois Tableaux ſont deſtinés à décorer la ſalle du Dépôt des Affaires Etrangeres, à Ver-ſailles.

79. La mort d'Abel : ſujet tiré du Poëme d'Abel, de M. Geſner.

Tableau de 4 pieds 6 pouces de haut, ſur 3 pieds 6 pouces de large.

80. Pluſieurs Eſquiſſes en griſaille : ſujets tirés du Poëme d'Abel, de M. Geſner.
81. Autre Eſquiſſe en griſaille, ſur la Paix.

Par M. *Perronneau*, Académicien.

82. M. & Mme de Trudaine de Montigny.
 Portraits en ovale.
83. M. Aſſelart, Bourguemeſtre d'Amſterdam.
84. M. Hanguer, Echevin d'Amſterdam.
85. Mme de Tourolle.
86. M. Guelwin.
87. M. Tolling.
88. Mme Perronneau, faiſant des nœuds.

Par M. *Vernet*, Académicien.

89. Vûe du Port de Rochefort ; priſe du Magaſin des Colonies.

Le Bâtiment à droite, ſur le devant du Tableau eſt la Corderie : ceux du fond à l'autre extrémité

du Port font les Magafins. On y voit un Vaiffeau qu'on chauffe pour le caréner, un Vaiffeau fur le chantier, & un autre dans un baffin pour y être radoubé. Le premier plan du Tableau étant près du Magafin des Colonies, on y a peint des approvifionnemens deftinés pour ces Colonies. On débarque & l'on tranfporte du chanvre pour la Corderie, d'où fortent des cordages pour être embarqués. C'est le moment du départ d'une Efcadre. La marée eft haute, & l'heure eft le matin.

90. Vûe du Port de la Rochelle; prife de la petite Rive.

Les deux Tours qu'on voit dans le fond, font l'entrée du Port qui afféche en baffe marée. Pour jetter quelques variétés dans les habillemens des Figures, on y a peint des Rochelloifes, des Poitevines, des Saintongeoifes, & des Olonnoifes. La Mer eft haute, & l'heure du jour eft au coucher du Soleil.

Ces deux Tableaux appartiennent au Roi, & font de la Suite des Ports de France, exécutés fous les ordres de M. le Marquis de Marigny.

91. Les quatre Parties du Jour, repréfentées,

Le Matin, par le lever du Soleil.

Le Midi, par une Tempête.

Le Soir, par le coucher du Soleil.

La Nuit, par un clair de Lune.

Ces quatre Tableaux ont été ordonnés par Monfeigneur le Dauphin, pour fa Bibliothéque, à Verfailles.

92. La Bergere des Alpes, fujet tiré des Contes Moraux de M. Marmontel. On a pris le moment où

PEINTURES. 23

la Bergere, en racontant fes malheurs au jeune Fonrose, lui montre la Tombe de fon mari.
93. Plufieurs autres Tableaux fous le même numero.

Par M. *Roflin*, Académicien.

94. Madame la Comteffe d'Egmont.
95. M. le Duc de Praflin, Miniftre des affaires étrangeres.
96. M. le Comte de Czernichew, Ambaffadeur extraordinaire de Ruffie à la Cour de France, vêtu en habit de l'Ordre de S. André.
97. M. le Baron de Scheffer, Ambaffadeur extraordinaire de Suede à la Cour de France.
98. M. l'Abbé Chauvelin, Confeiller en la Grand'-Chambre du Parlement.
99. M. l'Abbé de Clairvault.
100. Plufieurs Portraits, fous le même N°.

Par M. *Valade*, Académicien.

101. Portrait de Mme de Bourgogne.
102. Portraits de M. Coutard, Chevalier de Saint Louis & de Madame fon époufe, fous le même Numero.
103. M. Loriot, Ingénieur méchanicien.

M. Loriot a trouvé le fecret de fixer la Peinture en Paftel : une moitié de ce Tableau eft fixée, y compris partie de la tête, pour prouver qu'il n'y a aucun changement dans la couleur entre la partie fixée & celle qui ne l'eft pas.

Par M. *Desportes*, Académicien.

104. Quatre Tableaux de Fruits, sous le même numero.

D'un pied de hauteur, sur 15 pouces de largeur.

Par Madame *Vien*, Académicienne.

105. Un Emouchet terrassant un petit Oiseau.

Tableau en miniature d'un pied 6 pouces, sur 1 pied 3 pouces.

106. Deux Pigeons.

Tableau en miniature d'un pied 2 pouces de large, sur 1 pied 3 pouces de haut.

107. Plusieurs autres Tableaux en miniature, représentans des Oiseaux, des Fruits & des Fleurs, sous le même numero.

Par M. *de Machy*, Académicien.

108. L'intérieur de l'Eglise projettée pour la Paroisse de la Magdeleine.

D'après les plans de M. Contant, Architecte du Roi.

Tableau de 6 pieds de large, sur 5 pieds 4 pouces de haut.

109. Le Peristile du Louvre, du côté de la rue Froidmanteau, éclairé par une lampe.

Tableau de même grandeur que le précédent.

110. Deux Tableaux, peints à gouasse, représentans les ruines de la Foire S. Germain.

111. Statue équestre du Roi Louis XV. à l'instant où

après l'avoir enlevée, on la defcend fur fon Piedeftal.

Tableau de 3 pieds 4 pouces de large, fur 1 pied 9 pouces de haut.

112. Trois Tableaux repréfentans des ruines d'Architecture.

Deux de ces Tableaux ont 7 pouces de haut, fur 6 pouces de large, & le troifiéme a 11 pouces de haut, fur 9 pouces de large.

Par M. *Drouais*, le Fils, Académicien.

113. Les Portraits de Monfeigneur le Comte d'Artois & de Madame, dans le même Tableau.

Tableau de 4 pieds de haut, fur 3 pieds de large.

114. Les Portraits de M. le Prince d'Elbeuf, de Mademoifelle de Lorraine & de Mademoifelle d'Elbeuf.

Le Sujet du Tableau eft l'amour enchaîné & défarmé.

115. M. le Prince de Galitzin, Ambaffadeur de Ruffie à la Cour de Vienne.

Tableau de 3 pieds 2 pouces de haut, fur 2 pieds 6 pouces de large.

116. Le Portrait d'une Dame.

Tableau de 5 pieds de haut, fur 4 pieds de large.

117. Une Petite Fille, jouant avec un chat.
118. La petite Nourrice.

Tableau ovale.

Par M. *Voiriot*, Académicien.

119. Six Portraits, fous le même numero.

Par M. *Doyen*, Académicien.

120. Andromaque, ayant caché Aftianax, fils unique d'Hector, dans le tombeau de fon pere, pour le dérober à l'inquiétude qu'en avoient conçu les Grecs malgré leur victoire, & quoiqu'il ne fût qu'un enfant : les vents contraires s'oppofent à leur retour après la ruine de Troye ; Calchas déclara qu'il falloit précipiter Aftianax du haut des murailles, de crainte qu'un jour il ne vengeât la mort de fon pere. Ulyffe, chargé du foin de le chercher, le découvre & fait exécuter les ordres de Calchas.

Le Peintre a pris le moment où Andromaque fait les derniers efforts pour arracher fon fils des mains d'un Soldat; mais fes cris ne peuvent empêcher l'exécution des ordres d'Ulyffe. Il commande qu'on le précipite du haut de la Tour d'Illion.

Ce Tableau de 21 pieds de large, fur 12 pieds de haut, appartient à l'Infant Dom Philippe, Duc de Parme & de Guaftalle.

Par M. *Favray*, Chevalier de Malte, Académicien.

121. L'intérieur de l'Eglife de S. Jean de Malte, ornée de plafonds, peints par le Calabrefe.

On voit la cérémonie qui s'y fait tous les ans

le 8 du mois de Septembre, appelée la Fête de la Victoire, inftituée dans l'Ordre, en mémoire de la levée du fiége de Malte par les Turcs en 1563. Le Grand-Maître eft repréfenté fous un Dais; à fa droite, un Chevalier armé d'une cuiraffe, tient le Drapeau de la Religion; à gauche, un Page tient l'épée. Plus bas, font MM. les Baillifs en Manteaux de cérémonie noirs. Sur les bancs de la nef, à droite & à gauche, font MM. les Chevaliers. Le devant du Tableau eft orné de figures dans les divers habillemens du pays; les Dames vêtues de mantes noires, font des Maltoifes dans l'habit qu'elles ont lorfqu'elles fortent. Les trois perfonnes debout, près defquelles eft un Efclave à genoux, approchant un fiége, font des Dames Grecques.

Ce Tableau, tiré du Cabinet de M. le Chevalier de Caumartin, a été fait à Malte. Il a 6 pieds de haut fur 5 de large.

122. Une famille Maltoife dans un appartement.
123. Femmes de Malte de différens états, diftinguées par la différence des étoffes : celle qui eft vêtue de laine eft une Efclave.

Ces Tableaux ont chacun 2 pieds 8 pouces de haut, fur 2 pieds de large.

124. Dames Maltoifes, fe faifant vifite.

Tableau accepté par l'Académie, pour la réception de l'Auteur.

Par M. *Cafanova*, Académicien.
125. Un Combat de Cavalerie.

Tableau accepté par l'Académie, pour la réception de l'Auteur.

126. Autres Tableaux, fous le même numero.

AGRÉÉS.

Par M. *Parocel*, Agréé.

127. La Sainte Trinité.

Tableau de 11 pieds de hauteur, fur 6 pieds 7 pouces de largeur.

Par M. *Greuze*, Agréé.

128. Les Portraits de Monfeigneur le Duc de Chartres & de Mademoifelle.

Tableau de 3 pieds 6 pouces de hauteur, fur 2 pieds 6 pouces de largeur.

129. Le Portrait de M. le Comte d'Angévillé.

Tableau de 2 pieds de haut, fur 1 pied 6 poùces de large.

130. Le Portrait de M. le Comte de Lupé.

Tableau de 2 pieds de haut, fur un pied 6 pouces de large.

131. Le Portrait de M. Watelet.

Tableau de 3 pieds 6 pouces de haut, fur 2 pieds 6 pouces de large.

132. Le Portrait de Mlle de Pange.

Tableau de 15 pouces de hauteur, fur 1 pied de largeur.

133. Le Portrait de M.me Greuze.

Tableau ovale de 2 pieds de haut, fur 1 pied 6 pouces de large.

134. Une petite Fille, lifant la Croix de Jefus.

Ce Tableau eſt du Cabinet de M. de Julienne.

135. Une Tête de petit Garçon.

Du Cabinet de M. Mariette.

136. Une Tête de petite Fille.

Du Cabinet de M. de Prefle.

137. Autre Tête de petite Fille.

Du Cabinet de M. Damery.

138. Le Tendre Reſſouvenir.

Ces cinq Tableaux ont chacun 15 pouces de hauteur, fur 1 pied de largeur.

139. Une jeune Fille qui a caſſé ſon miroir.

Tableau du Cabinet de M. de Boſſette, d'un pied 6 pouces de haut, fur 15 pouces de large.

140. La Piété filiale.

Tableau de 4 pieds 6 pouces de large, fur 3 pieds de haut.

Il appartient à l'Auteur.

Par M. *Guerin*, Agréé.

141. Madame la Comteſſe de Lillebonne, avec Mademoiſelle de Harcourt, ſa fille.

142. Pluſieurs Tableaux, fous le même numero.

Par M. *Roland de la Porte*, Agréé.

143. Les apprêts d'un Déjeûner ruſtique.

Tableau de 3 pieds de haut, fur 2 pieds 6 pouces de large.

144. Deux Tableaux de Fruits & Fleurs.

De 2 pieds de large, fur 1 pied 6 pouces de haut.

145. Trois Tableaux de Fruits.

De 17 pouces de haut, fur 14 pouces de large.

146. Un bas relief avec fa bordure imités, repréfentant une tête d'Empereur.

147. Un Tableau repréfentant un Oranger.

De 2 pieds de haüt, fur 1 pied 6 pouces de large.

Par M. *Baudouin*, Agréé.

148. Un Prêtre, catéchifant de jeunes Filles.

Tableau à gouaffe.

149. Plufieurs Portraits & autres Ouvrages en miniature, fous le même N°.

Par M. *Brenet*, Agréé.

150. L'Adoration des Rois.

Tableau de 12 pieds 3 poüces de haüteur, fur 7 pieds 10 poüces de largeur.

151. Saint Denis, près d'être martyrifé, prie pour l'établiffement de la Foi dans les Gaules.

Ce Tableau doit être placé dans l'Eglife Paroiffiale de S. Denis, à Argenteuil. Il a 11 pieds de haūt fur 6 pieds 3 pouces de large.

PEINTURES. 31

Par M. *Bellanger*, Agréé.

152. Un Globe Terreſtre, accompagné de Légumes, de Fruits & de Fleurs.

L'intention de l'Auteur a été de repréſenter la Terre & ſes productions.

153. Pluſieurs Tableaux de Fleurs & de Fruits, ſous le même numero.

Par M. *Loutherbourg*, Agréé.

154. Un Payſage avec Figures & Animaux.

L'heure du jour eſt le matin.

Tableau de 6 pouces de largeur, ſur 3 pieds 6 pouces de hauteur.

155. Une Bataille.

Tableau de 14 pouces de largeur, ſur 12 pouces de hauteur.

156. Quatre Tableaux ſous le même numero, repréſentans les quatre heures du jour.

L'Aurore.

Le Midi.

La Soirée.

La Nuit.

Ces Tableaux ont chacun 3 pieds 6 pouces de large, ſur 2 pieds de haut.

158. Deux Tableaux de Payſages, peints ſur cuivre, d'un pied de large, ſur 9 pouces de haut.

L'un, l'Heure de Midi.

L'autre, un Soleil Couchant.

158. Un Payſage dans le genre de Salvator Roſa.

Tableau de 2 pieds de large, ſur 1 pied 2 pouces de haut.

159. Deſſein ſur papier bleu, d'un Payſage avec Figures & Animaux.

De 2 pieds 10 pouces de large, ſur 22 pouces de haut.

160. Pluſieurs Deſſeins, ſous le même numero.

SCULPTURES

OFFICIERS.

ADJOINTS A RECTEUR.

Par M. *Lemoyne*, Adjoint à Recteur.

161. Le Portrait du Roi.
 Buſte en Marbre.
162. Le Portrait de Madame la Comteſſe de Brionne.
 Buſte en Terre cuite.
163. Le Portrait de M. de la Tour.
 Buſte en Terre cuite.

PROFESSEURS.

Par M. *Falconet*, Profeſſeur.

164. Une Figure de marbre, repréſentant la douce Mélancolie.
 Elle a 2 pieds 6 pouces de haut.
165. Un Grouppe de marbre repréſentant Pigmalion aux pieds de ſa Statue, à l'inſtant où elle s'anime.

Par M. *Vaſſé*, Profeſſeur.

166. Une Femme couchée ſur un Socle quarré, pleurant ſur une Urne qu'elle couvre de ſa Draperie.

34 SCULPTURES.

Cette Figure, exécutée en marbre de 4 pieds 6 pouces de proportion, fait partie du Tombeau de Madame la Princeſſe de Galitzin.

167. Un Buſte repréſentant Paſſerat.

Ce Morceau fait partie de la ſuite des Hommes illuſtres de la Ville de Troye, dont M. Groſley, Avocat, correſpondant de l'Académie Royale des Inſcriptions & Belles-Lettres, fait préſent à l'Hôtel de Ville de Troye.

168. Le Portrait de M. Majault, Docteur de la Faculté de Médecine de Paris.

Buſte en plâtre.

169. Une Tête d'Enfant.

170. Un Deſſein repréſentant l'enſemble du Tombeau de Madame la Princeſſe de Galitzin.

ADJOINTS A PROFESSEUR.

Par M. *Pajou*, Adjoint à Profeſſeur.

171. La Peinture.

Modéle en plâtre de 4 pieds 6 pouces de proportion, du Cabinet de M. de la Live de July, Introducteur des Ambaſſadeurs.

172. Un Amour.

Exécuté en pierre de Tonnerre, de grandeur naturelle : tiré du Cabinet de M. Boucher, Peintre du Roi.

173. Trois Buſtes; Portraits.

174. Céphale, enlevé par l'Aurore.

Efquiffe de bas relief en Terre cuite, d'un pied de long, fur 7 pouces de large.
175. Un Deffein, Efquiffe repréfentant Lycurgue, donnant un Roi aux Lacédémoniens.
Il a environ 3 pieds, fur 18 pouces.

ACADÉMICIENS.

Par M. *Challe*, Académicien.

176. Une Vierge avec l'Enfant Jefus.
Ce morceau exécuté en Marbre, appartient à M. Dupinet, Chanoine de Notre-Dame.
177. Chriftophe Colomb, découvrant l'Amérique.
178. Caftor defcendant aux Enfers.

Par M. *Caffieri*, Académicien.

179. Le Portrait de S. A. S. Monfeigneur le Prince de Condé.
180. Le Portrait de M. Taitbout, Conful de France, à Naples.
181. Le Portrait de M. Piron.
182. Un Vafe en marbre.
Il appartient à l'Auteur.

Par M. *Adam*, Académicien.

183. Prométhée attaché fur le Mont Caucafe; un Aigle lui dévore le foye.

Cette Figure exécutée en Marbre, de 3 pieds 7 pouces de hauteur, eſt le morceau de réception de l'Auteur à l'Académie.

Par M. *D'Hués*, Académicien.

184. S. André en action de graces, près d'être martyriſé.

Exécuté en Marbre, de 26 pouces de proportion.

AGRÉÉS.

Par M. *Mignot*, Agréé.

185. M. le Duc de Chevreuſe.
186. M. le Prévôt des Marchands.
187. M. Mercier, premier Echevin.
188. M. Babil, ſecond Echevin.

Ces Médaillons ſont exécutés en Marbre pour être placés à l'Hôtel-de-Ville de Paris.

GRAVURES.

ACADEMICIENS.

Par M. *Le Bas*, Académicien.

189. La récompenſe Villageoiſe, d'après le Tableau

original de *Claude le Lorrain*, du Cabinet du Roi.

160. Les quatre Eſtampes de la ſeconde ſuite des Ports de France, d'après M. *Vernet*, gravées en ſociété avec M. *Cochin*.

Par M. *Wille*, Académicien.

191. La Liſeuſe.
D'après *Gérard Dow*.
192. Le Jeune Joueur d'Inſtrumens.
D'après *Schalken*.

AGRÉÉS.

Par M. *Feſſard*, Agréé.

193. La Fête Flamande.
Gravée d'après le Tableau original de *Rubens*, qui eſt au Cabinet du Roi.

Par M. *Flipart*, Agréé.

194. Vénus & Enée.
D'après M. *Natoire*.
195. Un Morceau gravé d'après M. *Boucher*, ſervant de Frontiſpice à la vie des Peintres.
196. Une jeune Fille qui pelotte du cotton.
D'après M. *Greuze*.
197. Le Portrait de M. *Greuze*.
D'après un Deſſein fait par lui-même.

38 Gravures.

198. Cinq petits Morceaux, d'après M. *Cochin*.

Par M. *Lempereur*, Agréé.

199. Les Baigneufes.

D'après M. *Carle Vanloo*, Premier Peintre du Roi.

200. L'Enlévement d'Europe.

D'après M. *Pierre*.

Par M. *Moitte*, Agréé.

201. Le Gefte Napolitain.

D'après le Tableau de M. *Greuze*, du Cabinet de M. l'Abbé Gougenot, Confeiller au Grand Confeil, Honoraire Amateur de l'Académie Royale de Peinture & de Sculpture.

202. Portrait de feu M. Falconet, Médecin Confultant du Roi, de l'Académie Royale des Infcriptions & Belles-Lettres.

Deffiné par M. *Cochin*, d'après le modéle de M. Falconet, Profeffeur de l'Académie.

203. Portrait en Médaillon de M. Moreau, Premier Chirurgien de l'Hôtel-Dieu de Paris.

D'après le Deffein de M. *Cochin*.

Par M. *Melini*, Agréé.

204. Le Portrait du Roi de Sardaigne.

205. Les Enfans de M. le Prince de Turenne.

D'après le Tableau de M. *Drouais*, le fils.

206. Le Portrait de feu M. Bruté, Curé de S. Benoît, à Paris.

Par M. *Beauvarlet*, Agréé.

207. { Le Jugement de Paris.
L'Enlévement des Sabines.
L'Enlévement d'Europe.
Galathée fur les Eaux.
D'après *Lucas Giordano*.

TAPISSERIE.

MANUFACTURE ROYALE DES GOBELINS.

208. Le Portrait de SA MAJESTÉ, d'après le Tableau original de M. *Louis Michel Vanloo*, qui fût expofé au dernier Salon, de 1761. Executé en haute-liffe, par M. Audran.

Cette Tapifferie a 8 pieds 6 pouces de haut, fur 6 pieds de large.

FIN.

Nogent-le-Rotrou, Imprimerie de A. Gouverneur.

www.ingramcontent.com/pod-product-compliance
Lightning Source LLC
Chambersburg PA
CBHW071437220526
45469CB00004B/1568